Catalogue de M^{rs}
Seigneaux de Bruxelles
fait le 30 Novembre
an 1812
avec le prix

8V 36
2344

CATALOGUE

DE LA VENTE
DE TABLEAUX

DU RICHE CABINET DE M. FEIGNEAUX,

Greffier en chef de la ci-devant Cour d'Appel de
Bruxelles ;

Qui aura lieu le 30 Novembre 1812, et jours suivans,
à six heures de relevée, dans la grande Salle de
l'Hôtel de Bullion, rue J. J. Rousseau.

L'Exposition y aura lieu les 29 et 30, depuis onze
heures du matin jusqu'à quatre de relevée, et tous
les jours aux mêmes heures, tant que durera la vente.

LE CATALOGUE SE DISTRIBUE A PARIS,

Chez MM.
- Clisorius, Artiste, rue d'Argenteuil, N°. 7 ;
- Et Ravenel, Commissaire-Priseur, rue des Vieux-Augustins, N°. 40.

1812.

Les lettres B. C. T. veulent dire bois, cuivre et toile.

AVERTISSEMENT.

~~~~~~~~

La collection de Tableaux que nous exposons aux regards du public, et dont la vente nous est confiée, est composée de morceaux marquans des maîtres les plus estimés.

Les Connaisseurs distingueront facilement les Objets de première classe, et ceux qui méritent d'être recherchés : nous nous sommes bornés à les décrire succinctement en donnant la nomenclature des maîtres et des sujets. L'exposition doit nous dispenser d'entrer, à cet égard, dans de longs détails, qui ne pourraient être qu'une répétition ennuyeuse de ce que l'exaltation des idées ou l'intérêt font redire dans ces occasions.

Nous avons désigné les maîtres avec le plus d'exactitude possible, soit par nos propres lumières, soit par le secours des personnes impartiales, dont l'opinion nous a paru mériter quelque considération. Si nous avons laissé échapper quelque erreur, c'est de bonne foi : nous avons cherché de nous mettre à l'abri de tout reproche à cet égard ; mais nous

n'avons pas la prétention d'être infaillibles, et nous pensions ne devoir point être responsables de ce chef envers les Acheteurs. Nous avertissons les Connaisseurs et Amateurs, que ce riche Cabinet, tout considérable qu'il soit, est la propriété exclusive de M. Feigneaux, Greffier en chef de la ci-devant Cour d'Appel de Bruxelles, et qu'il ne les vend point pas spéculation, mais uniquement mû par des circonstances qui le concernent personnellement.

M. Feigneaux nous a exemptés de tout éloge que nous aurions pu faire sur un grand nombre des Tableaux de son cabinet, voulant laisser le libre cours aux Amateurs et Connaisseurs.

# CATALOGUE

## DE TABLEAUX.

~~~~~~~~

A.-J. ARTOIS et BAUT.

1 Paysage représentant un site des environs de Bruxelles, nommé l'arbre béni; des figures et animaux par Baut.

ARTOIS et TENIERS.

2 Paysage représentant le château de Teniers, nommé les trois tours, situé entre Malines et Anvers. Teniers s'y est peint allant à la chasse, suivi de son domestique tenant des faucons. T.

ASSCHE (VAN), de Bruxelles.

3 Deux pendans. Paysages montueux avec figures, animaux et fabriques. B.

BACKHUYSEN.

4 Une marine chargée de plusieurs vaisseaux à pleines voiles; des nuages épais, roulant les uns sur les autres, annoncent l'appro

d'une tempête. C'est une des plus belles productions de ce fameux peintre de marines. T.

BACKHUYSEN.

5 La mer agitée, sur laquelle se trouvent plusieurs vaisseaux. T.

BOTH (Jean et André).

6 Un tableau offrant des monumens d'architecture d'Italie ; sur la gauche un homme monté sur un mulet, sur le devant plusieurs personnes prenant le bain dans une marre d'eau, sur une éminence deux vaches qui vont à l'abreuvoir ; fond paysage montagneux qui se termine à l'horison. Tableau admirable de ces maîtres. B.

BOTH.

7 Paysage ; un homme conduisant un mulet chargé, précédé d'un chien ; dans le lointain un monument d'architecture, auprès on voit plusieurs personnages ; le tout se détache sous un ciel chaud et lumineux.

VAN BALEN, KESSEL et KIERINGS.

8 Paysage avec figures, oiseaux et animaux.

(7)

BACLEN (VAN).

9 Hommage rendu à S.-Dominique. G. 25 —

BERGEN (DIRICK VAN).

10 Un bouvier conduisant des vaches et des chèvres passant près d'une marre d'eau; à gauche, au second plan, est un homme parlant à une femme assise, près de laquelle sont un mouton, un agneau, deux chèvres et un cheval; fond paysage. T. 76 —

BRAKENBOURG.

11 Un intérieur représentant des personnages qui se divertissent. Ce tableau d'un beau coloris et d'un grand fini, est digne de Jean Steen. T. 77 —

BLOMMEN (VAN).

12 Le maréchal ferrant. — — — — 50 —

BLOMMEN (VAN), dit Orisonti.

13 Beau paysage ; un berger gardant son troupeau, assis sur une ruine et jouant de la flute. T. 100

BREYDEL.

14 Deux pendans; des batailles de cavalerie. T. 65 —

BISCAYEN.

15 Une Vierge tenant l'Enfant Jesus qui embrasse sa mère.

BISCAYEN.

16 L'Adoration des Rois Mages. B.

BERENSTRAELE.

17 Un fort sur une hauteur contre la mer, où on voit les débris d'un vaisseau naufragé que les vagues ont jeté contre les rochers; plusieurs hommes luttent contre la mort, et d'autres qui viennent à leur secours. T.

BODIN.

18 Paysage offrant plusieurs sites très-agréables, orné de figures, d'une touche spirituelle; à droite, sur une élévation, on voit une tourelle; derrière, des maisons sur une éminence, d'où part une cascade.

BOEL.

19 Paysage; un oiseau de proie plane sur un étang, des cignes, canards et autres oiseaux fuient dans le désordre, d'autres se cachent la tête dans l'eau. Sur le second plan, est un chasseur tirant un coup de fusil.

DUSETTE.

20 Danaé. T. - - - - 18"

BRAUWER.

21 Un intérieur rustique où sont quatre rustres près du feu, à boire et à fumer. B.

DISCAYEN.

22 Intérieur; une femme; plus avant, des paysans jouant aux cartes. B.

BELTS.

23 Marine orageuse; un grand vaisseau se trouvant sur un banc de sable est en danger d'être brisé par les vagues, les marins fuient dans des chalouppes dont l'une est fortement agitée par les vagues. Ce tableau est d'une grande vérité, il est signé B. L., lettres initiales. T.

BREUGEL de Velours.

24 Paysage représentant un lac où se trouvent plusieurs chalouppes; sur la droite un monument gothique près lequel sont plusieurs personnages de tout âge et de tout sexe; plus loin on voit la partie d'un village. C.

BREUGEL dit d'Esfen.

25 Un avocat dans son cabinet; des plaideurs l'entourent et apportent avec eux des présens de diverses espèces. Le travail de ce tableau est extraordinaire; un calendrier, des étiquettes et différentes écritures d'une petitesse à ne pouvoir les distinguer que par le moyen de la louppe, rendent ce tableau intéressant. B.

BREUGEL de Velours.

26 Petit paysage d'un grand fini; sur le devant est une marre d'eau près de laquelle on voit deux hommes et deux chiens contre un arbre renversé.

BREUGEL de Velours.

27 Paysage, marine; plusieurs chalouppes remplies de voyageurs et chevaux près d'un moulin à vent, d'autres personnages occupés; un lointain immense, où on voit des deux côtés opposés des habitations. Tableau des plus agrestes de ce maître. T.

CRAYER.

28 Le mariage de Sainte Catherine. T.

CRAYER.

29 Le martyre de Sainte Barbe. T.

CRAYER.

30 Miracle opéré en faveur de Sainte Cathe-
rine au moment de son supplice. T.

CRAYER.

31 Le Repos en Egypte. T.

CRAYER.

32 Saint Jean avec l'agneau, portant ses
regards vers le ciel. T.

G. CRAYER.

33 Saint Jean dans l'isle de Pathmos, écri-
vant l'apocalypse, près de lui se trouve un aigle. T.

CRAYER.

34 Une Madeleine, très-expressive et d'un
beau fini. T.

CRAYER.

35 Une Madeleine se coupant les cheveux
devant un Christ. T.

CUYP. (Albert)

36 L'apparition de l'ange aux bergers. Ce
beau tableau est peint avec une chaleur et
une expression extraordinaire; les deux ber-
gers semblent être peints par Reimbrant; enfin,

le maître s'y est distingué. Ce tableau est signé de lui. T.

CUYP (Albert).

37 Vue de la Hollande; paysage marine, orné de figures et animaux divers. T.

CUYP (Albert).

38 Un jeune homme de distinction debout, tenant ses gants à la main, près d'une table couverte d'un tapis de Turquie. B.

CUYP (Albert).

39 L'Annonciation aux bergers. Tableau, esquisse avancée. T.

CRISPI (Maria).

40 Socrates recevant son jugement; près de lui est son disciple Apolodore, qui lui montre ses pleurs et lui témoigne sa peine de ce qu'on le jugeait à mort étant innocent; à quoi Socrates lui répondit : *Voudrais-tu que je le fusse coupable?* L'on voit à droite du tableau, Mitto et Exantipe, ses deux femmes, dans les attitudes qui caractérisent leur qualité; on y voit le juge qui prononce le jugement, et une multitude de peuple, dont les figures sont remplies d'expressions. Ce tableau est d'une

composition rare, représentant, sur une petite dimension, des faits historiques, passés devant un peuple immense; le tout sans papillotage ni confusion T.

CALF.

41 Sur une table couverte d'un tapis cramoisi à frange d'or, sont grouppés un violon, une flute, une montre d'or gothique, une huitre ouverte, une corbeille remplie de pêches, des prunes, raisin muscat et des avelines; contre la corbeille, sont des vases gothiques d'or, dont un contient des fruits; dans le fond une colonne et vue de paysage. T.

CAPROENS.

42 Deux pendans. Au milieu d'une guirlandes de fleurs, est une cartouche représentant une marre d'eau, sur laquelle est un canard; sur le tertre devant, une poule-d'inde et deux oiseaux perchés sur un branche d'arbre.

L'autre, une guirlande de fruits et légumes; la cartouche représente six personnages à table, à manger, fumer et converser. T.

CUYP (Benjamin).

43 L'Adoration des Rois Mages. T.

DYCK, (Antoine) VAN.

44 Portrait d'un homme de robe assis dans un fauteuil, avec les deux mains. T.

A. VAN DYCK.

45 Deux pendans. Portrait d'homme; l'autre un portrait de femme. C.

DITRICI.

46 Joli Paysage, avec monticules; sur le devant est une marre d'eau, deux moutons, une chèvre et une vache qui s'abreuvent, sous la conduite d'un pâtre.

DECKER.

47 Vue d'eau chargée de plusieurs voiles; le devant offre une ancienne forteresse à tourelle. T.

CARLO DOLCI.

48 Le Christ flagellé, appuyé sur ses genoux et ses mains. C.

DURER (Albert).

49 Tableau provenant d'un monument, en trois parties dans le même cadre; le volet à gauche du spectateur, offre la naissance de

Jésus dans la crèche, des bergers qui l'adorent; le milieu est l'Adoration des Rois Mages; le volet à droite, la Circoncision. Ce morceau, de la plus parfaite conservation, est un des chefs-d'œuvre du Raphaël de l'Allemagne. B.

DUBELS.

50 Une Marine calme, chargée de plusieurs vaisseaux. T.

EVERDINGEN (Van).

51 Paysage montagneux, pris dans les environs de la mer Baltique, orné de figures et chèvres. T.

EYCK (Jean-Van).

52 Sujet de Sainte Famille, offrant la face d'un autel, où on voit Charlemagne. Ce riche et précieux morceau, est un de ces tableaux qu'on nomme classiques. B.

EGMONT (Justes-Van).

53 Vénus dans une conque et les trois Grâces, des Nymphes et des Amours. B.

ECOLE de Teniers.

54 Paysage avec figures et fabriques. T.

ECOLE de Rubens.

55 Cinq femmes, dont une joue du tambour de basque en dansant, une autre pince la guittare.

ELÈVE de De Roi, de Bruxelles.

56 Paysage représentant une ferme, d'où sortent des bestiaux que l'on conduit au pâturage; une femme se trouve à la porte, les bras croisés, admirant ses bestiaux. Au loin, on voit une partie d'un village.

ELÈVE de De Roi, de Bruxelles.

57 Paysage, embelli de monumens, chaumière, et des figures marchant sur un chemin sabloneux.

FASSIN (le Chevalier).

58 Une étude, trois troncs d'arbres. T.

GRIFFE.

59 Bataille de coqs, d'autres animaux et des fruits; fond paysage. T.

J. GRIFFE.

60 Deux pendans. Paysage, des sujets de chasse, où sont grouppés de gros et petits

gibiers de toutes sortes d'espèces. Ces deux tableaux sont des plus capitaux et des plus riches compositions de ce maître; on y voit des chasseurs à pied et à cheval. T.

GOYEN (Van).

61 Paysage. Un fort entouré d'eau, représentant l'ancienne fortification de Vilvorde, à deux lieues de Bruxelles, sur le canal; au bord de l'eau sont deux hommes assis dont un pêche à la ligne. T.

GOYEN (Van).

62 Paysage, marine. Sur le devant des bestiaux et figures; on voit une ville dans le lointain. T.

GLIMES (de).

63 Paysage. Effet de la foudre, une branche d'arbre se trouve arrachée, la lumière de la foudre se répand dans les environs, une femme marchant sur un chemin en est effrayée et semble chanceler sur ses pieds; le vent soulève la poussière et agite fortement les feuilles et les branches d'arbres; effet rendu avec beaucoup de vérité. T.

2

GLIMES (de).

64 Joli paysage, représentant le reveil de l'Amour. T.

GLIMES (de).

65 Représ. Apollon poursuivant Daphné qui se change en laurier. Ce tableau est le chef-d'œuvre de ce maître. T.

GLIMES (de).

66 Paysage, deux femmes dont une au bain. T.

GREFFIER.

67 Une vue du Rhin, chargée de plusieurs barques et chalouppes, remplies de monde, ballots et tonneaux. T.

GYSENS (Pierre).

68 Paysage, vue d'eau, plusieurs figures, dont deux pêchent à la ligne, des monumens au lointain qu'on voit à travers une suite d'arbres, couronnés par une chaîne de montagnes.

GONZALES.

69 Un petit portrait de femme. B.

GONORO.

70 Une bataille de cavalerie. T.

HUYSMANS (d'Anvers).

71 Près l'entrée d'un bois, auprès d'un homme assis, est une femme et un garçon; un paysan à cheval passant sur un pont de pierre; plus loin un autre homme précédé d'un garçon et d'un âne, dans le lointain on voit un village qui se termine presque à l'horison. B.

HOECK (Van).

72 Une sainte famille. T.

HUYSMANS (de Malines).

73 Paysage montueux, quatre figures, dont trois tiennent la conversation. T.

HOLBENS.

74 Un portrait d'homme. B.

HUYGENS.

75 Des fruits posés sur une table, deux verres, forme ancienne, contenant du vin rouge et du blanc. B.

HUCHTENBOURG.

76 Une fête de village, riche composit. T.

HUCHTENBOURG.

77 Marché aux chevaux, le fond paysag. T.

HONDEKOUTER.

78 Bataille de deux coqs, représentés dans les mouvemens de la colère la plus expressive; près d'eux une poule et deux oiseaux perchés sur des arbres; un paysage au lointain. T.

HEEM (de).

79 Sur une table se trouvent des fruits, un panier rempli de nefles, un autre de grappes de différens raisins; un plat rempli de pêches; une branche où sont attachées des prunes; deux melons, dont un' coupé : ces objets sont rendus avec tant de vérité, qu'ils font illusion. T.

DE HEUS (J.).

80 Beau paysage; un berger conduisant des moutons; de l'autre côté, un homme et une femme assis, dénotant un trait de la fable; on voit au loin des ruines et autres monumens. Tableau capital de ce maître. T.

DE HEUS.

81 Un beau paysage, la vue extérieure d'une ville, au bas se trouvent trois figures assises qui conversent; on voit une ville dans le lointain.

JORDAENS.

82 Deux pendans. Un silène, des bacchantes, des chèvres sur une coline, dont une renversée.

L'autre représentant Jupiter nourri par la chèvre Amalthée. T.

JORDAENS.

83 La visitation de la Vierge Marie par Ste. Elisabeth, accompagnée de Saint Joseph et de Zacharie; ils sont près d'un temple derrière lequel on voit un paysage. T.

ÉCOLE ITALIENNE.

84 Io et Jupiter transformé en nuage; d'après CORRÈGE. T.

ECOLE ITALIENNE.

85 Toilette de Vénus, d'après LE TITIEN. T.

ECOLE ITALIENNE.

86 Mercure donnant leçon à l'Amour, d'après CORRÈGE. T.

ECOLE ITALIENNE.

87 Jupiter et Léda, d'après Paul VÉRONÈSE. T.

INCONNU.

88 Concert de chats, instrumental et vocale, orchestre des plus complets.

INCONNU.

89 Intérieur, une femme tenant un plat de moules; un enfant qui souffle la bo llie; et un vieillard, assis, tenant une pinte à la main, une hure, et autres objets.

INCONNU.

90 Paysage. Une chasse aux ours. T.

INCONNU.

91 Une chasse aux renards; le pendant du précédent. T.

INCONNU.

92 Judith donnant la tête d'Holopherne à sa servante; à gauche du tableau se trouve une ruine antique. T.

JAUSSENS (Victor).

93 Apollon ayant été descendu sur la terre par le Soleil, donne la leçon aux Muses dont il est entouré. T.

INCONNU.

94 Deux pendans représentant un parc, où

des dames et des messieurs assis à table, auprès d'un temple, jouent aux cartes; d'autres personnages qui les regardent; auprès, est un enfant assis sur une brouette qu'une petite fille veut conduire.

L'autre, deux dames assises sur des chaises; l'une pinçant la guittare, d'autres debout qui écoutent; un seigneur et une dame assis sur l'herbe, d'un côté, tenant la conversation; de l'autre côté, deux jolies fillettes, dont l'une paraît tenir quelque chose dans son tablier; le fond offre aussi l'aspect d'un parc où est un monument d'architecture. B.

INCONNU.

95 Intérieur, deux prêtres, dont l'un présente un coupe à une femme assise dans un fauteuil; sujet d'histoire.

INCONNU.

96 Une fête flamande. T.

INCONNU.

97 Tableau représentant les Disciples d'Emaüs à table avec Jésus-Christ; figures de grandeur naturelle, par un grand maître.

INCONNU.

98 Saint Jean, un livre à la main.

(24)

KESSEL (Van).

99 Un bouquet de fleurs dans une carafe posée sur une croisée. B.

KESSEL (Van) et QUILINUS.

100 Un Tabernacle où est exposé l'Eucharistie; Jésus-Christ à table avec les Disciples d'Emaüs, dans une cartouche, peinte par Quilinus. T.

KABEL (Van der).

101 La vue d'un port maritime; sur le devant, plusieurs personnages.

LAIRESSE.

102 Un sacrifice, une femme expirée est étendue au bas du tableau. T.

LINGELBACH.

103 Vue de la partie d'une ville qui se trouve sur le haut d'une coline; au pied, se trouve un port où plusieurs personnes sont occupées à charger des marchandises sur des bateaux; un chef, à cheval, commande et dirige les travaux; à côté, se trouve un grand pont sur lequel on voit une voiture et un troupeau de moutons; plusieurs personnes se baignent, d'autres nagent dans le fleuve. Ce ta-

bleau peut être considéré comme le chef-d'œuvre de ce maître. T.

LOON (Théodore Van).

104 L'Adoration des Rois Mages. T.

MIEL (J.) attribué.

105 Deux pendans. Un Mendiant tenant d'une main le manche d'un jambon, et l'autre tenant un couteau. B.

MICRIS (François le vieux).

106 Ulysse dans le palais de Circé, la main appuyée sur la garde de son sabre, dans le transport de la colère, menace Circé, à genoux aux pieds d'Ulysse, l'implorant; sur le derrière, dans la demi-teinte, est une femme levant les mains jointes et les regards au ciel; plus loin, une autre qui prend la fuite à travers des colonades où l'on aperçoit des statues dans l'île. Tableau capital. B.

MIEREVELT.

107 Un portrait de femme. T.

MEULEN (Van der).

108 Tableau capital offrant une bataille de cavalerie et infanterie en pleine campagne; on aperçoit principalement un personnage de la

(26)

maison de Louis XIV. Nous croyons que ce tableau n'offre rien à désirer.

MEULEN (Van der).

109 Choc de cavalerie, d'une belle composition ; le grouppe, à droite, ressort du tableau d'une manière admirable, et rend ce tableau très-piquant. T.

MEULEN (Van der).

110 Une petite bataille.

MOUCHERON.

111 Beau paysage; une chasse au cerf. T.

MOUCHERON.

112 Deux pendans. Paysages montueux. T.

DE MOOR (Charles).

113 Un sujet tiré de la mythologie. Un jeune homme ayant une guirlande de fleurs autour du corps; près de lui, une nymphe assise sur le terrein. Contre une masse d'arbres, à travers des branches, deux jeunes personnes qui les regardent; auprès d'eux est une autre, penchée, qui les épie pendant qu'ils dorment. Le fond de ce charmant tableau est un paysage mystérieux. T.

MICHAUX.

114 Tableau d'une riche composition; des personnages de toute condition proche d'un hameau où on s'embarque dans des chalouppes. Un grouppe de vaches; sur la droite, on voit des marchands de poissons; au loin, des voyageurs à pied et à cheval. Le paysage se termine à l'horison. B.

MICHAUX.

115 Deux pendans. Paysages avec grottes, ornés de figures à pied et à cheval, et divers animaux. T.

MOLENAER.

116 Une assemblée de personnages de distinction font un concert instrumental et vocal.

MAES (David).

117 Plusieurs personnages, des chevaux, des chiens, préparés pour la chasse. T.

MANS.

118 Fête de village d'Hollande, près d'une rivière chargée de vaisseaux. T.

NEER (Van der).

119 Une marine au clair de la lune; plu-

sieurs vaisseaux voguant par un calme ; sur la droite, deux hommes placés sur un tertre.

NEER (Van der).

120 Beau paysage ; vue d'un lac chargé de chalouppes ; sur le devant, sont deux hommes qui pêchent à la ligne ; l'eau régnant de droite à gauche autour de deux îles habitées ; au loin on voit une ville. T.

NEER (Eglon Van), GRIFFE et BODU-WYNS.

124 Deux pendans. Vénus et l'Amour endormis sous un arbre ; sur le devant sont différens oiseaux morts ; un chien de chasse regardant un lièvre et un carquois remplis de flèches, suspendu à la branche d'un vieux arbre.

L'autre, Vénus peignant l'Amour qu'elle tient par l'épaule ; à son côté, dans le bas, se trouvent un lièvre et des oiseaux morts ; plus loin, un chien de chasse.

NETSCHER.

122 Un portrait de femme.

OTTOVENIUS. (Attribué)

123 Une Vierge tenant l'Enfant Jésus, as-

sise sous des arbres où est suspendue une draperie, sur laquelle voltigent des anges; Saint Joseph, un anachorette et une religieuse, qui offrent leurs hommages. T.

OTTOVENIUS (l'un des maîtres de P. P. Rubens).

124 La Crèche, ou la Naissance de Jésus, tableau d'une riche composition et capital du maître. T.

OTTOVENIUS.

125 Vulcain forgeant les traits de l'Amour. Ce tableau est d'un grand effet, le dessein est correct et le coloris haut et d'une touche vigoureuse. B.

OSTADE (Adrien).

126 Intérieur. Une femme et un homme jouant aux cartes; un autre qui les regarde tenant une cruche à la main; un quatrième, sur le derrière, assis et endormi. B.

POUSSIN (le Maire).

127 Le Baptême de Clorinde; sur le second plan se trouve un superbe monument d'architecture, représentant un palais; le fond paysage. T.

PEETERS (Bonaventure).

128 Marine représentant un vaisseau battu par les vagues; sur une éminence où sont des personnes qui regardent, un pâtre avec son troupeau.

PEETERS (Bonaventure).

129 Marine représentant les deux forts des Dardanelles; tableau argentin et très-fini; on y découvre des vaisseaux dans un grand éloignement. B.

POTTER (Paul attribué à).

130 Un grouppe de trois vaches auprès d'un vieux chêne; fond paysage. B.

POEL. (Van der)

131 Intérieur rustique, où une femme occupée à faire cuire des ratons, près d'elle est un garçon qui en mange, un homme sortant de la cave tenant un pot à la main; sur une table est un poulet, un canard, un panier rempli d'artichauts, un pot de grès; auprès et au-dessous de la fenêtre, un plat de poissons crus; à côté de la fenêtre, une cage avec un oiseau; et de toute part divers

u tensiles de ménage ; sur le devant, un chien qui lèche dans un pot de grès. T.

POST (Jean-Baptiste). *Retiré*

132 Une caravanne composée de plusieurs personnages, suivie de chameaux et autres troupeaux. Les figures et les animaux sont peints par J. Van der Ulft. T. — 140

PLATSER.

133 Intérieur d'un palais orné de figures. B. 20.5

QUILINUS (Erasme).

134 La Naissance de Jésus. Esquisse. .. 12.5

RUBENS.

135 Deux hommes qui se battent; l'un veut frapper son adversaire avec un pot de terre qu'il tient de la main droite; une femme veut à coups de balai prendre part au combat; de l'autre côté, une petite fille effrayée tire un des combattans par son tablier. B. — 71-95

RUBENS.

136 Un enfant.

RUBENS. *Retiré*

137 Une Vierge tenant l'Enfant Jésus qui 4000—

embrasse sa mère. Ce tableau est au-dessus de tout éloge. T.

RUBENS.

138 La Madeleine en pleurs, à genoux devant un crucifix, dans une grotte. T.

RUBENS.

139 Représentant Saint Dominique. B.

RUBENS.

140 Etude. Une tête de vieillard peinte sur papier.

RUBENS (attribué à).

141 Loth fuyant de Sodôme avec son épouse et ses deux filles, conduits par deux anges ; les esprits infernaux portant les torches enflammés, et dirigeant leur vol vers Sodôme. Ce tableau a été considéré, chez l'étranger, comme original de Rubens. T.

RUBENS (ou de son École).

142 Hérodiate qui porte la tête de Saint Jean sur un plat, et la présente à sa mère, assise à table près d'Hérode. T.

RUBENS (ou son Ecole).

143 L'Adoration des Mages. L'estampe y est

jointe, et se vendra conjointement avec le tableau. B.

REIMBRAND.

144 Intérieur d'une cuisine rustique où sont de toutes parts des ustensiles analogues; de la viande suspendue à un poteau, une poule perchée entre deux poteaux, un canard sur une table; sur le devant un lapin, un choux rouge, un choux blanc, et un poturon grouppés; des carottes et autres objets épars. B.

REIMBRAND.

145 Paysage offrant une chasse au cerf, des chasseurs à pied et à cheval; tableau très-remarquable par sa vigueur. T.

RYCKAERT (David).

146 Intérieur, un vieillard pinçant de la guittare; près de lui est une femme qui lui présente la pipe et un verre de vin; à droite, sont des paysans qui se chauffent; des ustensiles de ménage de part et d'autre. T.

RUYSDAEL (J.)

147 Tempête; on voit un vaisseau entre des rochers presqu'engloutis sous les vagues; plus loin, sont d'autres voiles. B.

ROTTENHAMER.

148 L'Adoration des Rois Mages; riche ordonnance. C.

M. LE ROI (de Bruxelles).

149 Un choc de cavalerie ; plus loin, dans un ravin, on aperçoit l'infanterie. B

M. DE ROI (de Bruxelles).

150 Paysage, avec figures, vaches, un cheval et fabrique. B.

RYSBRACHT.

151 Paysage historique.

F. RIBERA (dit l'Espagnolet).

152 Saint Jérôme. T.

SCHUT.

153 Représentant le triomphe de la terre. Tableau capital du maître. T.

SNEYERS.

154 Paysage montueux ; sur le devant, une marre d'eau qui s'étend entre les montagnes, traversée d'un pont de bois. Ce tableau est orné de figures, par David Teniers. T.

SNEYERS.

155 Une jatte de porcelaine remplie de prunes, des poires, une pomme et autres prunes, avec insectes ; le tout grouppé sur une table. T.

SNEYERS.

156 Le siège d'Ostende, par l'infante Isabelle, archiduchesse du Brabant. Ce tableau est remarquable par le grand nombre de petites figures que l'on ne distingue bien que par le moyen d'une louppe; on peut dire qu'il est unique dans son genre. B.

SALLAERT.

157 Jesus-Christ au jardin des Olives. T.

SALVIOSE (attribué).

158 Une vue agreste d'Italie, avec ruines, fabriques et figures. T.

SNEYDERS.

159 Une panthère, un loup et un renard; le fond un paysage. T.

SNEYDERS.

160 Un sanglier posé sur son derrière, entouré de toutes parts par des meutes de chiens, semblent s'observer mutuellement pour en venir aux prises; la vue de la forêt est peinte par le fameux WILDENS, collaborateur de P. P. Rubens. T.

SEGERS (frère Jésuite).

161 Des guirlandes de fleurs; la cartouche de Dieprbeack. T.

STEEN (Jean).

162 Intérieur d'une chambre rustique flamande, où sont un homme et une femme assis, dont l'homme paroît la courtiser; derrière eux, un homme qui rit, tenant un verre de vin à la main; à gauche, dans le fond de la chambre, près de la cheminée, sont six hommes à jouer aux cartes et à fumer; du côté opposé, deux femmes, dont une vieille sort de la chambre. Ce tableau est orné de différens ustensiles de ménage, de toute part; c'est une production admirable de ce grand maître. B.

STEEN (Jean).

163 Intérieur, une jeune personne présente un verre de vin à un homme qui tient une bourse de la main droite.

STEEN (Jean).

164 Deux pendans. L'un offrant la cuisine grasse, et l'autre la cuisine maigre, ainsi dénommés suivant la tradition constante de la Flandre.

STEEN (Jean, attribué).

165 Intérieur, représentant le roi qui boit.

SWANEVELT (dit Herman, d'Italie).

166 Beau paysage; vue d'un site d'Italie; une femme sur un âne, deux hommes qui la suivent, précédé d'un troupeau. T.

SCHOUVAERT.

167 Deux pendans. Riches compositions. Dans l'un, on voit un monument d'architecture, surmonté d'une statue.

L'autre, une fête de village où on se divertit à danser, et autres amusemens; au loin, des personnes sortent d'une église; d'autres s'amusent à tirer au prix à la perche. T.

SELDERON (Dame, peintre du prince Charles, gouverneur des Pays-Bas).

168 Paysage représentant un camp. T.

SOIGNIES.

169 Paysage montueux, avec chute d'eau, figures, animaux et fabriques.

SPEECKAERT.

170 Une liasse de fleurs de diverses especes,

avec des pêches, insectes, raisins, prunes et une perdrix ; le tout artistement grouppé sur une table de marbre. P.

SPEECKAERT.

171 Un vase rempli de fleurs diverses, avec insectes ; un nid d'oiseaux dans lequel sont quatre œufs ; auprès, est un hanneton ; de l'autre côté, une belle grappe de raisins ; le tout posé sur une table de marbre. B.

SPEECKAERT.

172 Un dindon mort pendu à la branche d'un arbre ; au bas, sont trois oiseaux morts ; et au-dessus, un papillon qui voltige, fond paysage. T.

SPEECKAERT.

173 Un bouquet de fleurs ; au pied, deux grappes de raisins. B.

SPEECKAERT.

174 Au milieu d'une guirlande de fleurs, est le Génie de la terre, le pied sur une bêche ; au-dessous, est un nid avec quatre oiseaux,

dont la mère, sur une branche, près du nid, tient un ver dans son bec, et le présente à l'un de ses petits; sous ce nid, se trouvent différens fruits. L'ensemble est une belle allégorie, qui signifie que la terre est une bonne mère qui nourrit ses enfans lorsqu'on la cultive. Le Génie est peint en grisaille, par M. François, peintre d'histoire, à Bruxelles. T.

TENIERS (David).

175 Dans une chambre auprès d'une table, sont cinq hommes jouant ensemble, dont quatre semblent jouer aux dés; un vieillard qui ne paraît point du commun, semble dire à un des joueurs qui a une mine niaise, *vous êtes duppe;* une femme entre avec un mets sur un plat qu'elle tient d'une main, et de l'autre un pot de bierre; près de la porte est une table sur laquelle sont posés un manteau et un chapeau qui paraissent être dudit vieillard; plus un pot d'étain dessus et un pot de grès dessous; dans l'autre côté de la chambre, sont trois autres hommes près du feu qui conversent ensemble; et autres embellissemens analogue au local. Composition capitale. B.

TENIERS (David).

176 Une fête de village; grande composition; des paysannes et paysans à table; d'autres à danser; d'autres à se faire la cour, à fumer, etc. T.

TENIERS (David).

177 Une belle masse de rochers avec chute d'eau passant l'éminence des rochers et les cimes d'arbres; entre une des parties est un pont rustique construit avec des branches d'arbres; sur la gauche du spectateur, on voit un monument sur une montagne, séparé d'avec la masse des rochers par d'autres montagnes au lointain; le devant de ce tableau, orné de deux hommes conversant ensemble, et une femme tenant d'une main une vache par un lien, ayant à son bras droit une cruche; auprès de ces personnes on voit encore un pont rustique comme le précédent. T.

TENIERS (David).

178 Les quatre saisons, à l'instar de Bersax. Riche d'ordonnance. B.

TENIERS (David).

179 Représentant un corps-de-garde; des militaires jouant aux cartes. B.

TENIERS (David).

180 Quatre tableaux représentant les quatre saisons.

TENIERS (David).

181 Paysage; un berger assis, tenant une flûte à la main, gardant ses moutons; sur le derrière à droite, auprès d'une chaumière, sont quatre hommes conversant ensemble, une femme à la porte; à gauche, derrière une éminence, où est une autre chaumière, passe un homme chargé d'un sac sur le dos. T.

TENIERS (David).

182 Une chasse au cerf; la chasse est proche d'une partie du château impérial de Tervueren, à trois lieues de Bruxelles. Le paysage par P. Brevost. T.

TENIERS (David).

183 Paysage; à l'extérieur d'une chaumière, un groupe de paysans, deux sont assis et

deux debout à boire et à fumer; un autre qui les approche, suivi d'un chien; à droite, au lointain, près d'une chaumière, est encore un homme. T.

TENIERS (David).

184 Deux pendans. Paysage; un homme assis et deux autres debout, faisant la conversation; un autre entrant dans une porte, et une femme à la fenêtre du grenier.

L'autre; à l'extérieur d'un cabaret, sont des hommes et des femmes qui dansent au son de la musette.

Fond paysage, baigné de marres d'eau. B

TENIERS (David).

185 Deux pendans. Petit paysage; un homme appuyé sur un bâton; une femme sur la porte de la maison.

L'autre; deux hommes à l'extérieur d'une maison; une femme qui entre; un petit chien. Le fond paysage. B.

TENIERS (Attribué à).

186 Un intérieur flamand. Une femme occupée à récurer un pot de terre, quatre hommes

à jouer aux cartes et à fumer ; quelques ustensiles de ménage épars.

TENIERS et SUBYERS.

187. Paysage. Sur le devant d'un chemin sabloneux sont deux paysans, dont l'un indique le chemin à un autre ; un troisième paysan un bâton à la main, un sac sur le dos, précédé d'un chien ; plus loin, un autre paysan qui monte ; plus en avant, un berger gardant ses moutons ; entre un bouquet d'arbres, on aperçoit un vieux château ; plus bas des masures ; le lointain se termine à l'horison. T.

TENIERS.

188. Pastiche, représentant le moment du départ d'une chasse de personnes de distinction ; des pages tenant des chevaux par la bride ; plusieurs personnages se trouvent des part et d'autre. T.

TENIERS.

189. Pastiche. Le Génie de la guerre qui présente à Europe les premières productions de la terre, et semble lui annoncer le retour de la paix. T.

(44)

THILBOURG.

190 Plusieurs personnes à table, à l'extérieur d'un château; au loin, on voit des habitations dans la campagne. T.

THULDEN (Van).

191 Une Vierge, l'Enfant Jésus debout sur son giron, ayant un serpent sous son pied droit, tenant de la main gauche un fruit.

VAN THULDEN (Théodore).

192 Tableau offrant la face d'un autel. Le sujet représente un apothéose à la Vierge Marie; cet autel est orné de guirlandes et bouquets de fleurs par Daniel Segers le Jésuite. T.

VAN THULDEN.

193 Au milieu d'une guirlande de fleurs, peintes par Breugel de Velours, est la Vierge Marie assise dans un nuage, les pieds appuyés sur le croissant, tenant le sceptre à la main droite; l'Enfant Jésus sur son giron, ayant la boule du monde sur la main.

VELDE (Adrien Van).

194 Deux pendans. Paysage montueux; une femme qui conduit une vache qu'elle at-

tire par un lien, deux autres vaches et un mouton.

L'autre; un homme appuyé sur un genou, tenant un panier; près de lui se trouvent un âne, une vache et une chèvre. B.

VERBOOM.

195 Paysage orné de figures, animaux et fabriques; un homme et une femme avec un chien, précédé d'une mulle chargée, deux moutons et une chèvre; sous une masse d'arbres, est un homme occupé à dessiner; près de lui un paysan, un bâton à la main, sur le devant est une cascade; au loin, plusieurs personnages à pied et à cheval, et quelques moutons dans la prairie. B.

VADDER et BAUT.

196 Paysage montagneux, avec figures et animaux, par Michaux. T.

VERDUSSEN.

197 Deux pendans. Choc de cavalerie.
L'autre, le duc d'Orléans dans une voiture attelée de six chevaux blancs, précédé et suivi par de la cavalerie. T.

VERHAEGEN (de Louvain).

198 La visitation de Sainte-Elisabeth à la Vierge Marie. T.

UTRECHT (Van).

199 Bataille de coqs; auprès sont plusieurs poules et poussins. T.

UTRECHT (Van).

200 Une basse-cour offrant une quantité de volailles, telles que un dindon, dinde, poules, poussins, canards et petits, une poule dans un panier sur lequel est posé un coq chantant; du côté opposé, sont perchés sur des branches d'arbre deux paons, mâle et femelle, derrière lesquels on aperçoit une partie de la campagne. Tableau admirable du maître. T.

UTRECHT (Van).

201 Basse-cour, un coq, des poules, poussins, et le fond, paysage.

WAUWERMANS (Pierre).

202 L'approche d'une rade maritime, ornée de personnages occupés à des travaux divers;

des chevaux et une charette que l'on charge; on voit un fort sur un des rochers, des vaisseaux à la voile au loin. T.

WAUWERMANS (Pierre).

203 Une dame et des messieurs à cheval près d'une hôtellerie; plus loin une voiture attelée de deux chevaux; encore plus loin un homme à pied et une autre à cheval, un autre pêchant à la ligne; sur le devant deux chiens de chasse qui boivent à une marre d'eau; fond paysage; une chaîne de montagnes qui se terminent à l'horison. T.

WAUWERMANS (Pierre).

204 Une chasse aux faucons; une dame et des cavaliers à cheval; d'autres dames de la suite assises et se rafraîchissant près d'un piédestal, sur lequel se trouve une statue jouant de la flûte de Pan.

WYCK (Thomas).

205 Représentant une grève où on charge et décharge des ballots, tonneaux et autres marchandises. T.

WATERLOO.

206 Paysage; un berger conduisant quelques moutons.

207 Deux pendans. Marine, manière de VANDEN-VELDE.

208 Petit tableau; un jeune romain, enveloppé dans un manteau écarlate.

www.ingramcontent.com/pod-product-compliance
Lightning Source LLC
Chambersburg PA
CBHW070958240526
45469CB00016B/1603